從太空來的孩子

羅貝爾·埃斯卡爾比
Robert Escarpit

1918年生於法國西南的紀龍德省。身兼三
所大學的教授，同時也是記者，及六十多本兒
童讀物的作者。他的作品曾經多次獲獎，其中
有波爾多城獎、國際和平獎、法國青年科幻作
品大獎等。

菲力普·卡扎
Philippe Caza

1941年生於巴黎。專爲科幻作品畫插圖，
曾出版多本漫畫。他酷愛音樂（從爵士樂到戲
劇）、電影，尤其關心生態環境問題，所以一
直在法國南方居住。

©Bayard Editions, 1993
Bayard Editions est une marque
du Departement Livre de Bayard Presse

從太空來的孩子

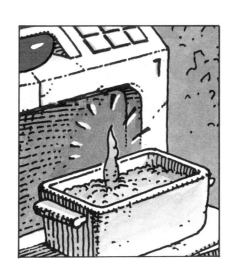

文庫出版

聰明的機器人

　　科幻小說的作家們，總希望他們的故事能夠成為事實，即使是最不可思議的故事亦然。因此，當美國最出名的作家之一，伊薩克・阿西莫夫聽說他書中的一個人物——蘇珊存在現實生活中時，他並不覺得特別奇怪……在他的小說裡，所有被創造出來的人物當中，他最喜歡的就是蘇珊了！他為她寫了一系列小說，把她描繪成一個全世界最了不起的電子機器人專家。這些機器人都有不同的聰明才智，而且，它們都具有特殊的超能力！

它們會察言觀色、甚至還有情慾。當它們看到有人遇到危險時，從不會無動於衷。在阿西莫夫的書中，這點非常重要。

而那位真實的、有血有肉的蘇珊，則是一位機器人專家。這位祖籍愛爾蘭的女子天資聰穎，十六歲時就拿到了心理學博士的學位。兩年後，她又在著名的麻省理工學院獲得了有關機器人研究的博士學位，並獲得一份獎學金，完成了她對第一台電子機器人的研究工作。她是個天才，但這並不意味著她與眾不同，私底下，她是一個謙虛、可愛、感情豐富的女孩。

她的可愛和聰明就寫在臉上，現在，她那灰色的眼睛正以頑皮好奇的神情，看著剛剛走進她辦公室的阿西莫夫。這位作家在他九十九歲生日之際，非常高興地拜訪了蘇珊。蘇珊這時已是美國機器人公司實驗室主任了。

「見到妳真高興，蘇珊。」

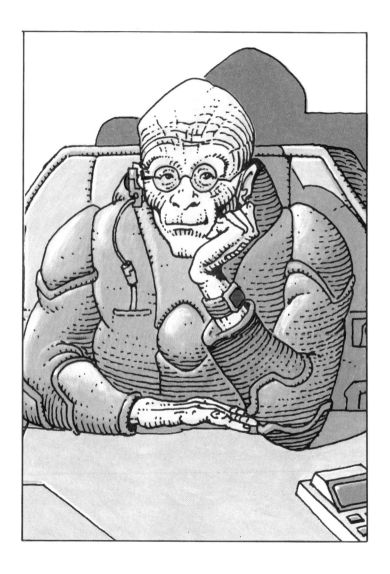

這位年輕的女士面帶微笑，親切地看著這位老人。

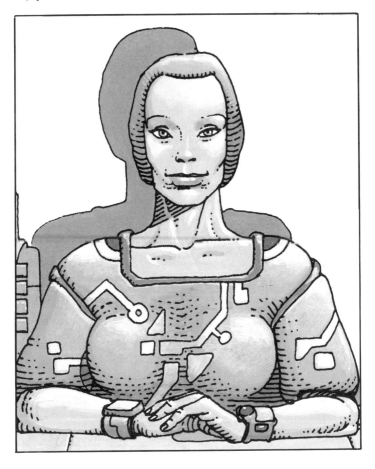

「哦？我真的就像您書中寫的那樣嗎？阿西莫夫先生。」

「是的。可是在我的書裡，從未描寫過妳在這個時代的生活情況。蘇珊，請問妳的年齡是？」

「三十八歲，現在不是才2010年嗎？」

「在我編的第一個故事裡，我讓妳出現的年齡是多大啊？」

「大概五十歲吧？」

「是啊，這大約是十二年後的事了。讓妳知道後來發生的事，不會覺得恐懼吧？」

「不會，您那些故事只不過是些片斷而已；但在我一生中，這些故事反而會幫助我了解自己的生活。不過，故事之外的生活都屬於我自己的。」她說話的語氣很堅決。

伊薩克·阿西莫夫用他充滿活力的小眼睛審視了一下蘇珊那簡樸、整潔的辦公桌，目光停在一株綠色植物上，這株植物放在蘇珊左邊的獨腳小圓桌上，是房間裡唯一的裝飾品。

「這植物真奇特，也很美……第一眼看上去會

以為是一棵松樹，但又似乎有某種狂放、蓬亂和輕盈……不，該說是天體放射出來的某種東西……假如我們已經掌握了星際旅行的奧祕，我會說這是大角星放射出的物質，或是比林星上的某種東西。我從沒見過類似這樣的東西，妳叫它什麼呢？」

當蘇珊轉向那株植物的時候，眼睛立即充滿了柔情。伊薩克‧阿西莫夫的視力不太好，他還以為是那株植物纖細的枝椏在對她表示溫柔呢！

「我不知道它的學名叫什麼，但我叫它羅比。」

「這是給機器人取的名字吧！」

「算我缺乏想像力吧！請放心，這不是機器人。想不想參觀一下我們的實驗室？」

「不，不，我比妳更了解妳的實驗室。我對它的現況和一百年後的情況，已經做過上百次的描述了。我到這裡是專程來看妳的。」

他一邊說，一邊繼續觀察她的辦公室。最後，他的目光停留在牆邊墊子上的機器和零件。

「讓我看一下這個……如果我沒記錯的話，這

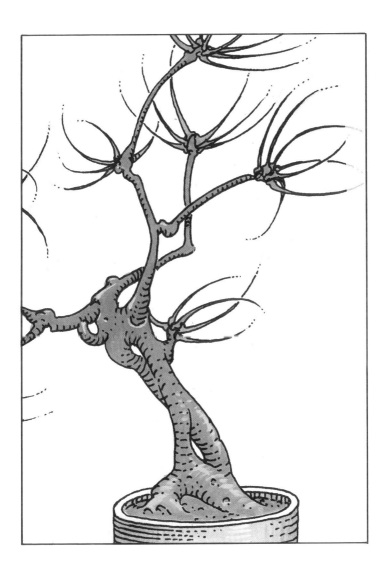

個是PX4控制盒……產於2003年。而這台RB34電腦也很棒，不過早晚會被淘汰。」

「是的，這是一部極好的電腦，不過它常鬧彆扭。我們在它的電路上已經做了點改進。」

「你們應該教它學寫詩。」

「我們已經試過了，結果鬧得不可開交，作家協會找了律師打官司，最後決定禁止讓機器人寫詩。」

「我懂了！你們想讓機器人像阿西莫夫一樣開始寫書，寫阿西莫夫那樣的書！看來，我很快就會失業了！讓我看看……這就是你的最新發明，聞名於世的TZ54家庭機器人。它前途不可限量……啊！這是什麼東西呀？」

阿西莫夫指著一個又大又白的方形東西。那東西表面的陶瓷部份已經脫落，露出生鏽的金屬內殼。它的胸前有盞信號燈，像一隻悲傷的眼睛閃著微弱的紅光。

「它是我們製作的第一批電子廚師機器人，製造於1998年。從那時起，它就完全擔負起烹飪的工

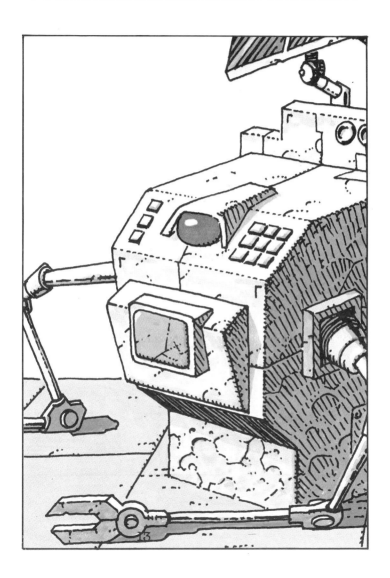

作，只要把原料放進它的貯存箱內就行了，它甚至還可以拿自己身旁的調味料下鍋做飯。它使用的是太陽能。」

「對，我想起來了。當陰天的時間太長時，電池就會沒電，只好吃冷飯。妳把這個古董放在辦公室裡幹什麼？」

「它現在已經裝上了一台非常先進的電腦，要說侍奉人的本能，沒有比它更好的了。所以我給它取了個名字叫『保姆』。」

阿西莫夫又一次注意到蘇珊在講到保姆時所流露出來的親切感。他費力地站了起來，蹣跚地走到機器面前。

「真奇怪，妳還保留著這麼一個東西，妳在它身上花了多少力氣？」

「沒有多少，我們複製它中央系統的高科技部份，用來更新太空人的設備。」

「那妳現在還留著它做什麼？」

「可以說是一件情感上的紀念品吧！」

「情感上的？孩子，我認為妳並不具備人的感

情，妳和機器人差不多。」

　　阿西莫夫又回到椅子上，並用思考的眼光看著蘇珊。

　　「或許我對妳了解得並不多，儘管妳是我想像出來的人物。在我的小說裡，我把妳描寫成一個固執的老女人，只對妳的機器人有母愛而已。」

　　「這是觀察事物的一種方式。」

　　蘇珊的眼睛裡似乎閃爍著一絲淚光，老作家裝作沒有看見。

　　「妳知道在我的書裡，妳是會老、會成為老太婆的……」

　　「我知道。」

　　「妳也知道，妳還會越來越把妳的感情藏到冰冷的心中，除了與一位叫米爾頓的年輕工程師之間，曾有過一次短暫的心靈交會之外，妳永遠也沒有人類那樣的愛情感受。」

　　蘇珊的臉突然變得慘白。

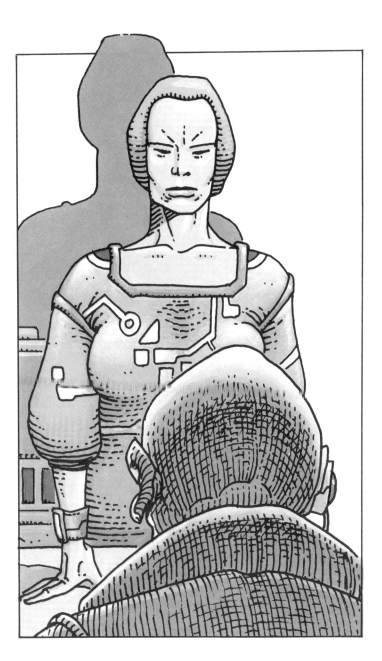

奇怪的綠色植物

　　蘇珊的表情變得嚴肅起來，她抿起嘴唇，眼睛裡閃出冷漠、毫不留情的光芒。

　　「阿西莫夫先生，我很清楚我的未來將是什麼，您的書我全都讀過了。」

　　「不，蘇珊，你絕對沒有讀過最後一本……我還不至於老得寫不了書！」

　　「很抱歉！」

　　「請記住，只有我才能在小說中隨心所欲地塑造妳的生活！」

他的語氣突然又變得溫和了。

「有個故事我從沒有寫過，就是四、五十年後妳退休的故事，那時妳就像我這樣的年紀。妳知道妳會在哪裡退休嗎？」

「我一直在想這事……」

「不要！什麼也不要想……還是讓我來想這件事吧！可能是在某個海邊，可以看到落日，景色樸實無華、一目了然……有沙丘、松樹，還有些蕨類植物和一片片蔥綠的草坪……這可能是洛杉磯南部的加利福尼亞海岸……不過到了那個時代，這一地區可能到處都是鋼筋混凝土的建築，在樓羣中穿梭著電磁動力車，還有一些星際旅行的航空站……也許是在一個島上，……是的！我已經看清楚那是一幢白色的房子，在太平洋一個小島的沙灘上……」

蘇珊帶著恐懼的眼光看著他。

「您怎麼猜到的？您說的那地方，我有一幢房子呢！」

「我了解書中人物的情況，這很正常。」

「可是我曾祖父蓋這房子的時候，您還沒出生

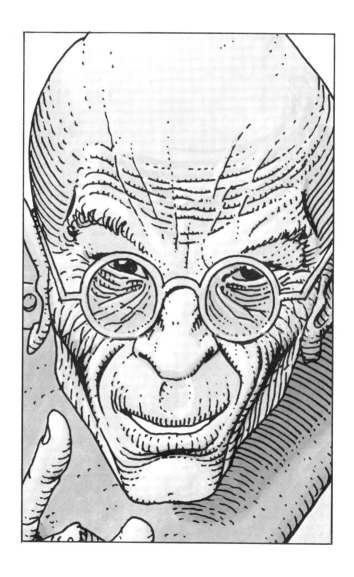

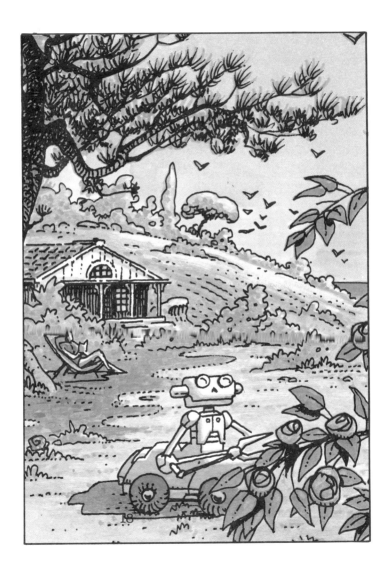

呢！您怎麼能想像到這些呢？！」

「這也很正常啊！我有很敏銳的觀察力和判斷力，……噢！妳打斷我的思路了！請讓我繼續講下去……是的，一幢白房子，既不大，也不小，很優雅，沒有那些無聊的裝飾，有一個花園，還有位機器人園丁……種著不少玫瑰花……我看見妳正躺在大樹下的躺椅上……松樹？……不……真奇怪，可能是……噢，正是那株植物長大了，長成了一棵參天大樹！」

他用手指了一下那棵放在小圓桌上的植物。

蘇珊挪了一下椅子站起來，驚慌得不知所措。假如她的座椅不是個機器椅的話，早就翻倒了。而那椅子不但沒倒，反而敏捷地晃了晃，很快又回到了原來的位置。

「阿西莫夫先生，您在胡說些什麼呀？」她吼叫著。

「這不過是我的職業本能罷了，親愛的孩子，

我在想像啊！」

　　她努力克制住自己的衝動。

　　「請您原諒，我也許太衝動了……您需要一杯咖啡嗎？」

　　「好吧，請給我一杯咖啡，不加奶精，加兩塊

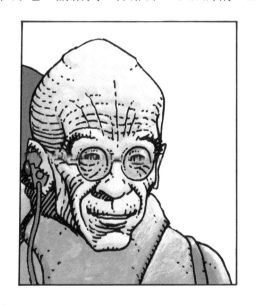

糖。」

　　她按了桌旁的按鈕，座椅的扶手上立即打開一扇門，兩個冒著熱氣的杯子立即送了出來。

「我能再多了解一些您的想法嗎？」

「妳有好多事需要了解呢！妳退休後，將和那些機器傭人和機器護士單獨生活在一起，它們都是用最新技術裝配起來的……只有一個例外，就是一直為妳做飯的那個老傢伙。」

他指了一下旁邊的那個電子廚師機器人。

「雖然你把它修好，又塗上一層陶瓷粉，但我還是認出它來了，我沒弄錯吧？」

「沒錯！我的確一直想把它留在身邊。」

蘇珊這時已完全控制住自己的情緒，她端起杯子，喝了一口咖啡。阿西莫夫用若有所思的眼神打量她，也喝了一口。

「蘇珊，有些事我現在才注意到，我覺得妳的舉止有兩點反常的地方，這兩點並不符合我賦予妳的性格。妳一直對機器人有感情，因此我可以接受妳對那塊廢鐵的愛護。但那棵綠色植物不是機器人，妳卻為他取小名，照顧它半個世紀，直到它長成大樹……很顯然，你對羅比的關心，並不單單只從審美的觀點出發。」

那雙灰色的眼睛目不轉睛地看著她：

「是這樣的，你知道我年輕時是生物化學教授。我若從那棵植物的組織中取點樣品，拿到電子顯微鏡上分析，妳不會介意吧？它的遺傳結構一定很特別。」

「我反對。」

「妳反對？」

「是的，先生，但這並不減少我對您的尊敬和感激之情。」

「噢……再給我一點咖啡好嗎？」

空杯被回收到座椅左邊的扶手裡，從右邊的扶手又遞出了一杯熱咖啡。阿西莫夫喝了一口，放下杯子，然後用手指搔了搔鼻子，專注地看著眼前這個女人。

「蘇珊博士，」他用嚴肅的口吻說：「妳是一位很認真的女士，將會成為一個歷史人物而留芳百世，這會讓妳產生責任感。生命屬於你，這是當然的，但妳對自己的生命應該負責任。我不希望因為一個祕密，而毀掉我創造妳所花費的那些心力。說

說關於這棵植物和廚師機器人的實情吧！」

「我試試看，阿西莫夫先生，不過誰也不會相信我說的話。」

「蘇珊，我會說服別人相信妳。因為我要知道妳的遭遇。」

2005年的春天，美國的機器人實驗室將面臨一場危機，電腦程序上出現了一個錯誤，使一系列的電腦出現了極其異常的失控情況，結果所有的電腦都錯誤地認為，像喝杯啤酒或咖啡這樣平常的事會對人構成危害，於是，它們做飯拼命放鹽巴；上街不走人行道；一看電視，就是兩個小時以上；甚至宣佈看偵探小說可以幫助睡眠。由於它們不斷地犯錯，違背應有的生活習慣，裝這種電腦的機器人，很快就成了扮演專制魔王的角色，使他們的主人無法正常生活，就連最平常的動作也被機器人控制住了。

這樣的機器人，原本已賣出五千台，在一片抗

議聲中，只好把它們回收，趕緊為它們重新設計程式。而只有蘇珊有能力在有限的時間內，做這項棘手的工作。她不停地工作了九個星期，一步也沒有離開實驗室，有時候連吃飯、睡覺都忘掉了。

　　九個星期之後,她徹底垮了,昏倒在地上,幸虧最後一台修好了的機器人像慈母般地照料她,才使她得救。因此,美國機器人管理局局長讓她休假,而這是她十年來的第一次休假。

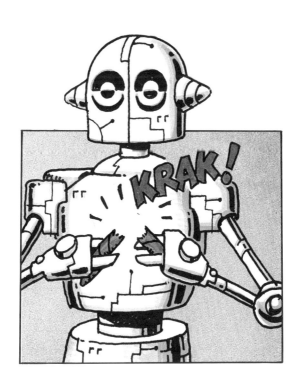

　　十月初，她來到太平洋的島上，在自己的老房子裡享受孤獨和寧靜的生活。儘管蘇珊在這裡度過了她的童年，但之後好多年她都沒有回來過。回來的第二天，她在島上漫步，想看看能否發現點什麼新鮮的東西。

　　海邊的早晨，天空很藍，空氣很清新，風兒很柔和。她決定先到一片樹林中散步，再到海邊游泳，然後回家。

　　她走了半個小時以後，發現迷路了。幸好島很小，只要向任何方向走大約一個小時，就可以到達岸邊。

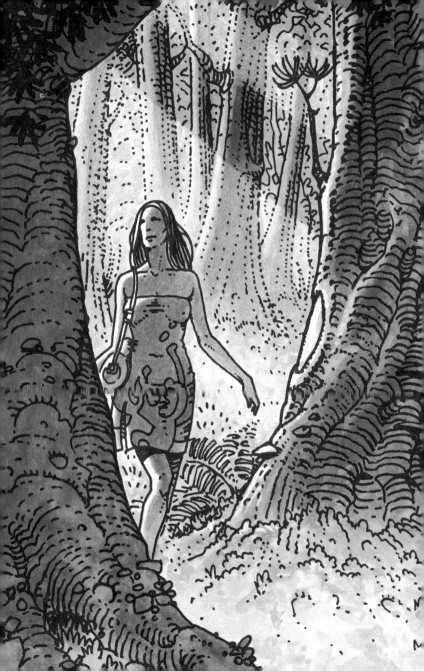

是個飛碟

　　蘇珊繼續在林中走著,當她來到一片空地時,在那兒停住了腳步,她並非被美麗的景色所吸引,而是被這兒奇妙的環境給迷住了。空地的周圍長著高高的蕨類植物,幾棵有四十年樹齡的高大松樹茁壯而挺拔,嫩綠色的尖頂直聳入空中,隨風搖曳。小徑的左側,有一片柔軟、厚實的草地,在陽光的照耀下反射著耀眼的光芒。

　　她脫掉涼鞋慢慢往前走,腳底觸到鮮嫩的綠

草。她知道有輛車子才剛剛來過這裡，因為她在路面上看到輪胎的痕跡。她順著痕跡往前尋找，在一株十分高大的松樹下，看見了那台廚師機器人。

很明顯的，來這兒的人是想扔掉這堆廢鐵，儘管二十一世紀有非常嚴格的反環境污染法，但還是有人把大自然當成垃圾場。

她走到廚師機器人前面，立即認出了它的型號，她用手擦了擦牌子上的灰塵，這是一台DR3型機器人，出廠的時間並不久。她又靠近一點，看了看牌子上的序號，嘴角露出了笑容。這部機器人用的電腦有缺陷，她知道這機器人一定是為主人做了既不合飲食習慣又不合口味的飯菜，這位主人一氣之下就把它扔掉了，也沒想過應該把它送回工廠修理看看。

廚師機器人顯然吃盡了苦頭，按鈕和多數太陽能板都被弄壞了，不過還有兩個太陽能板似乎還能修復。她立即興起了修理機器人的念頭，可是身邊沒有工具，而度假的閒情逸致、燦爛耀目的陽光，和如花似錦的景緻也使她放棄了這個念頭。

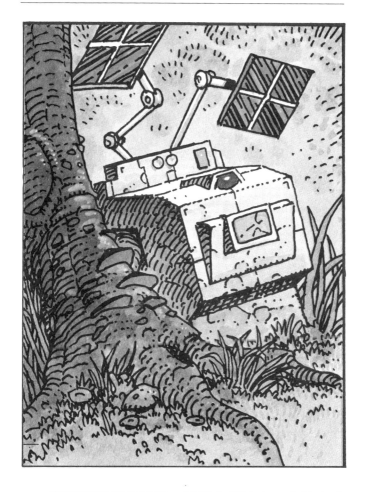

　　離開那兒幾步以後，她躺在草地上，盡情享受大自然的溫馨和寧靜，這個在不遠處的機器人並不會令她不快，因為機器人一直是她生活的一部份，

有個機器人在身旁反而像多了個伙伴似的。

　　她脫掉了沙灘裙，只穿著泳衣，仰臥在草地上。草地散發的濃郁清香包圍著她，那是一種很溫馨的感覺。不久，她就睡著了。

　　突然，一陣陣清脆、微弱、顫動的聲音將她驚醒。她睜開眼睛坐了起來，似乎是大地在歌唱，和諧的聲音在藍天下迴盪。不一會兒，空氣像烘烤過一樣變得灼熱起來，一朵發光的雲團出現了，飛快地旋轉著，發光的雲團幾乎佔據了整個林間空地。隨著旋轉速度逐漸變慢，雲團的邊緣也變得越來越清晰，而大地震動得更厲害了，最後，一切又恢復了平靜。

　　一聲海鷗的鳴叫聲，把蘇珊從驚愕中叫醒。她的大腦飛快地以科學方式開始工作。她不會只因為看見了一個飛碟就精神錯亂，那東西的邊緣距她僅幾公尺遠，看上去像個半透明的物體。她站起來，試圖去摸它，但是手竟然伸進了物體內部，除了有灼熱的感覺之外，沒有任何其他的感覺。

　　就在這時候，飛碟頂部開啓了一道縫隙，從裡

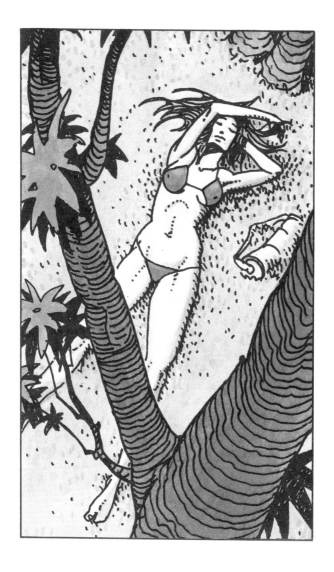

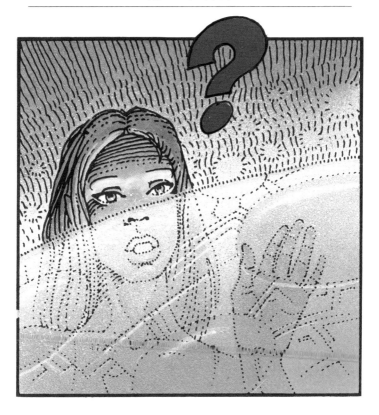

面射出了刺眼的光柱，還有兩道柱狀的乳白色煙霧
從裡面升起來。

「蘇珊，」她腦中響起了一個人說話的聲音：
「我們做個朋友吧！」

她不明白究竟發生了什麼事，但知道聲音是來
自那道比較高的霧柱裡。

「你知道我的名字？」

「我從妳的腦中讀到這個訊息，我們有心靈感應能力。」

「你們是什麼人？」

「用你們的發音方法，可能會稱我們為普利姆人。我的名字很難發音，你就叫我基科吧！」

「你們是從外太空來的嗎？」

「是從別的時空來的。我們的生存空間與你們的世界不一樣，因為時空阻隔的緣故，妳無法觸摸到我們的飛船。基於安全的考量，我們的時間和你們錯開了。」

「可是我收到了你們的心靈感應波。」

「那是因為我用了時間轉換器。來！把這個套在妳脖子上，妳就能摸到我們的飛船了。」

一串發光的項鍊落到蘇珊的腳旁，她拿起來看看，很像一串銀色的珍珠項鍊，上面還有一個閃閃發亮的小盒子，她把它套在脖子上。頃刻間，空地、樹林、花草、天空立即像魔術般地變成了虛幻的景象，一切就像隔著一層面紗一樣，海鷗的叫聲

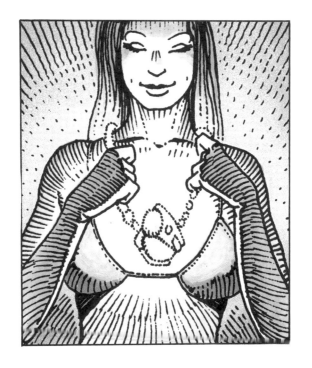

立即停止了。她伸出手摸了一下普利姆人的飛船，眞的觸摸到飛船了，那是一種類似皮膚那樣的柔軟感覺。

　　基科和他的同伴就像一支支白色火把般出現在她眼前。

　　「現在我可以和妳溝通了。」基科說。

　　這次是對著她的耳朵，而不是在腦中迴盪著的

聲音。

　「我想我們的外貌可能會令妳害怕。其實，這只是我們基本外形中的一種，是我們飛行時使用的外形，這外形可以讓我們承受加速度，普利姆人有

很多種外貌。」

「你是說你們會以各種面貌出現？」

「一般的情況下是利用擬態法，我們以最適合外部環境的形態出現，例如像這樣……」

說著，一隻巨大的老鷹突然出現，振翅飛上天空，然後又滑向地面，輕輕從蘇珊身旁掠過。

「或者像這樣……」

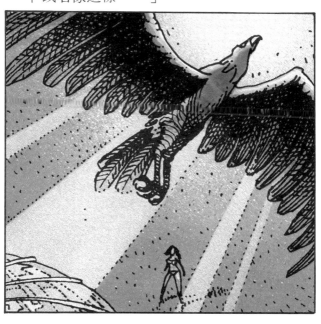

一棵高大的金色松樹從地上竄起，然後搖曳著它那柔和、飄逸的枝葉向眼前的年輕女士鞠躬。

「或者像這樣……」

這次面前出現的是一位四十歲的男人，目光清澈，英俊的臉上透著幾分堅毅。他穿著美國太空總署太空人的制服，還佩戴著隊長的肩章。

「妳喜歡那種樣子？」

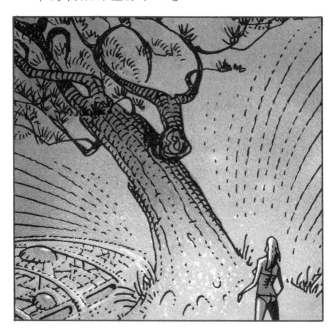

「我偏愛樹木，不過對我來說，我還是寧願對著一個人講話，否則有點奇怪。」

「只要和妳在一起，我就保持這個形象好了，我會要求我的伙伴也這麼做。」

另一位普利姆人也立刻換成了那副高級技術專家的形象，翹鼻子、火紅色的頭髮，臉上還帶著雀斑。

「這飛碟是你們的裝備嗎？基科隊長。」

「是的，這是普利姆人邦聯的一艘星際飛船，我是隊長，我們正與丹恩人處於第三級戰鬥狀態。」

蘇珊皺了一下眉頭，她是和平運動的成員，對軍人不抱什麼好感。

「基科隊長，不管你們以什麼理由來到這裡，你們現在是在中立的土地上，我是美國的自由公民。如果你們正處在戰爭行動中，那我得請你們立即離開這個小島。」

她伸手要將脖子上的項鍊取下時，基科制止了她。

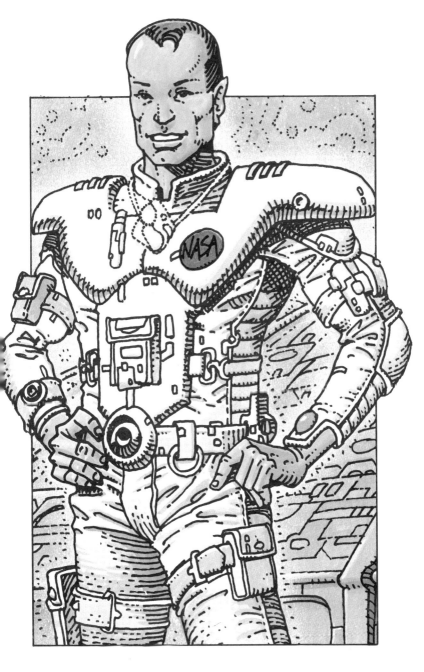

「蘇珊，請稍等一下，我向妳保證，妳的小島和星球不會有任何危險，如果發生戰鬥，那也是在另一個時空區域裡。再說，我們還不能馬上離開，我們才剛與丹恩人的船隊發生過戰鬥，飛船嚴重受損，剛剛逃過了追捕，降落到這裡，平常，我們很少用這種時空連續面。你們的星球是個藏身的好地方，我所需要的僅是修理飛船的時間罷了。」

「你們需要多少時間修好飛船呢？」

「很難說，因為時間流逝的速度在不同的時空是不一樣的。比如說，我們談話差不多已經一刻鐘

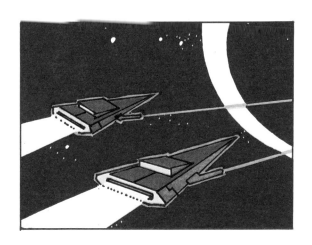

了，但如果妳摘掉項鍊，會發現從妳戴上項鍊起，才過了一分鐘而已。如果以你們的時間計算，我認為修理飛船只要三個星期就夠了，但要按我們的算法，這要做上好幾個月，甚至可能要一年。」

「一年？那麼飛船損壞得很嚴重了？」

「我從妳的腦波中了解到，妳是一位電子機器人方面的專家，所以可以毫不費力地聽懂我的解釋。我們機器的中央電腦部份壞了，現在只能完成普通的機械指令，它的工作原理與你們的電子機器人的原理很相像，修理它相當容易，我們有一切備

用器具。但是一修好，我們的電腦就成了一個新生兒，一切得從頭教起，我們還得幫它長大，讓它形成自己的人格，避免使它發生性格上的混亂和程序上的偏差。」

「可是你們應當像我們一樣，把一切所需的電路板都準備好啊！」

「有的，不過在我們的飛船上不是所有的電路板都有備份，所以有些必須重新製作，這可能需要花費很多時間。」

蘇珊正沉思這件事。

「我知道妳在想什麼，妳可以幫助我們，我們有第一流的工程師，但缺乏機器人心理學家。因此，若有人可以給人造電腦上課的話，那就非妳莫屬了。儘管妳很謙虛，但我知道妳是地球上最好的機器人專家，我覺得這簡直就是上帝安排妳來幫助我們的。」

「以你們的擬態及其他能力，還需要信仰上帝嗎？」

「用詞不一樣，也許觀念也不同，不過，我們

當中的一些人確實也相信類似你們所謂的宗教這東西。飛船上就有一位神父，奧恩副隊長。」

「你說過要三個星期⋯⋯」

「對！妳們的時間是三星期。在妳假期結束前可以完成。」

「我願意，不過⋯⋯我得回去穿上裙子。」

「不必，我們船上應有盡有。再說，那會很遺憾的⋯⋯」

基科用尊敬、欣賞的目光看著蘇珊。

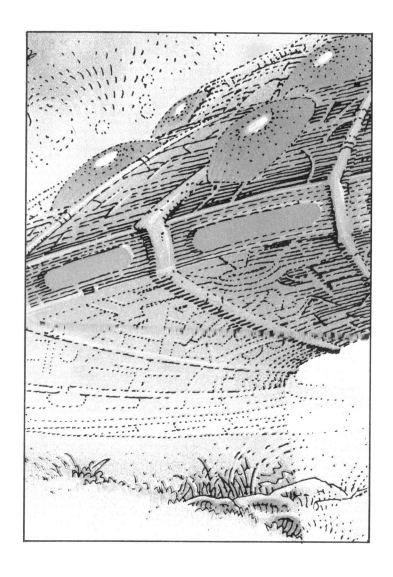

蘇珊一下子羞紅了臉。

「請原諒我的冒昧，不過，由於不同世界人們的進化程度各異，雖然我們普利姆人也分爲兩性人，但我們還是能夠欣賞不同人種的美貌。」

於是，蘇珊握住了他的手，登上了普利姆人的宇宙飛船。

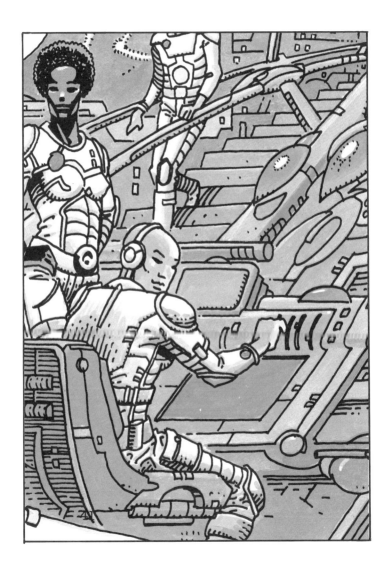

奶媽機器人

飛船上的人們十分友好地歡迎蘇珊的到來。船上共有二十多名男女，他們都穿著美國太空總署的制服，說的是美式英語，有幾名是黑人，還有幾名是印第安人。其中一名印第安人向前邁了一步，他的身材有點粗壯，卻長著一副乖寶寶的臉孔。

「我叫奧克維，是機器人的領袖，很高興認識你。我相信我們絕對會完成這項重要的工作。」

副隊長奧恩是個高個子，他說

「蘇珊，歡迎妳來到飛船。我除了負責宗教事

務外，還負責維修電腦心理方面的毛病，不過我擔心我的能力處理不了你們稱之為『靈魂』的那種問題。」

蘇珊立即與奧克維、奧恩及一位黑皮膚的女隊員開始工作。飛船上採用的技術與地球上的差別很大，但原理是一樣的，她很快就習慣了普利姆人的邏輯思維方式，並熟悉了電腦複雜的電路圖。

當基科來找她吃飯時，對她說了些話，令她吃了一驚。

「我們休眠的時間快到了。普利姆人的生活節奏與你們人類不一樣，你們工作的間隔時間大約是十小時，而我們是三小時，這就是我們所說的休眠時刻。我們必須在這個時刻到來之前吃飯。請放心，我們有什麼樣的外貌，就有什麼樣的新陳代謝系統，以及該食用什麼樣的食物。看！這是螃蟹，我已經感應到這是妳愛吃的菜。」

「我在你們這裡有多久了？」

「以我們飛船的時間計算，已經七個小時了。

當然了，只相當你們那個星球半小時不到的時間。」

半小時變成了幾個小時。在第十三次休眠時間來到的前一分鐘，基科對蘇珊說：

「現在是地球上天快黑的時候，妳想回妳的房子裡睡覺嗎？」

「可是如果我睡上八小時，這就等於你們的五天啊！我已習慣在你們的休眠時間睡一會兒了，沒人在家裡等我，我就待在這裡吧！」

每隔六個休眠時間是一個休息日。蘇珊由於過份投入工作，一開始她沒有利用普利姆人的「星期天」休息。到了第三個「星期天」，基科在實驗室的門口等著蘇珊。

「蘇珊，我想看看我們相遇時妳游泳的那片海灘，它就在沙丘的後面，當我們一走出飛船時，妳就把時間轉換器的項鍊給我，我們兩個就可以回到地球上，我們一塊去游泳好嗎？」

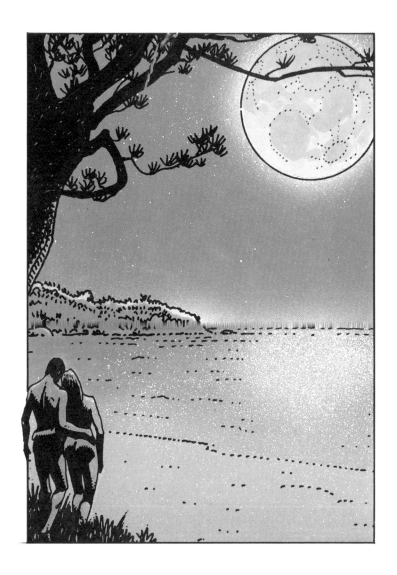

蘇珊迅速算了一下。

「可是地球上的天已經黑了，我們只能停留四十分鐘！」

「有美麗的月光作伴，四十分鐘給我一生留個紀念也夠了。」

「這四十分鐘的記憶將充實我的整個生活。」蘇珊溫柔地說著，而且已經把注意力從電腦轉移到了別處。

伊薩克‧阿西莫夫把空杯放回椅子的扶手上。

「噢……我親愛的孩子，請允許我說，妳一點也沒有寫科幻小說的天賦。」

「可是我講的都是真的！」

「妳是我書中的一個人物，我太了解妳的個性了！這完全不是我的故事！那個宇宙飛船，是范弗格特寫出來的名堂，是從「星球大戰」中衍生出來的東西……，我想……妳和基科雙雙墜入愛河了，是吧？」

「從那晚開始……可以說是心靈感應使我們很快就產生了愛情。在第四十八次休眠之後我們就結婚了。」

「什麼，你們……？」

阿西莫夫猛地一下站起來，杯子掉到地上摔碎了。那些玻璃碎片立即被機器椅腳下的管子吸走了。

「是奧恩為我們主持的婚禮。」

「還是有宗教儀式的婚禮！蘇珊，我把妳設計成猜不透的人了！」

「也許吧！不過不管我叫什麼名字，我是在羅馬天主教影響的環境中長大的。」

「我早就應該懷疑你的父母了！怎麼和宗教……不對，蘇珊不應該結婚的！有機器人和她在一起生活就夠了！」

「可是，我已經嫁給了基科……我們還有了孩子，一個兒子……」

老作家雙手抱著頭，身子在椅子裡痛苦地來回晃動著。

「再來一杯咖啡！……不！來杯威士忌！……一大杯！……要烈性威士忌！……我也許會醉死，但這卻比不上妳給我的刺激呢！」

威士忌來了，阿西莫夫拿起杯子一飲而盡。

「有個孩子！……可是這在遺傳學上根本不可能！」

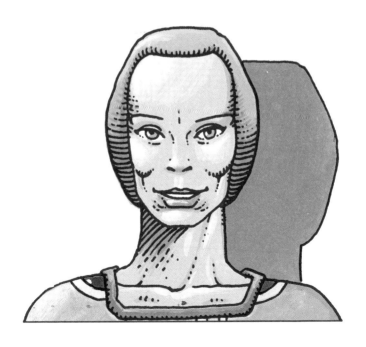

「普利姆人的擬態術非常高明，連染色體都能轉換得出來。飛船上的機器人替我接生，一切都很順利。」

「那孩子是普利姆人還是我們這樣的人呢？」

「都是。他有父親那方面的多態功能，可以變換形態，但他的組織結構又像我的，隨著地球上時間的變化而生長變化。他脖子上的項鍊就是個時間轉換器，和我在飛船上戴的那個一樣。」

「蘇珊！我把妳設計得聰明、認真、穩健，可是妳怎麼會這麼不考慮後果呢？妳根本不可能待在那種環境中的啊！普利姆人的飛船遲早要飛回他們的星球，那時妳怎麼辦呢？」

「我們都想過了。普利姆人決定在艙裡修建專門的設施，讓我以現在的身形就能忍受加速度的影響，一旦到達他們的星球，我也不會有問題的，他們那裡的大氣層地球人也能適應，他們的外科醫生會給我安上一個永久性的時間轉換器。不管怎樣，我還是決定和基科一起走！」

「後來發生了什麼事？」

「就在起飛前的某個休眠時刻，正當為我修建的抗重力設施快完工時，丹恩人來了，那時我正在艙內給兒子餵奶，那孩子剛過卅六個休眠時刻……也就是地球上的十五天。突然艙內亮起了紫色的光線警報信號，基科跑進我的房裡。」

「快離開飛船！」他喊道：「在丹恩人還沒來得及發動攻擊之前，我們得以最大的速度離開！」

蘇珊接著說：「他拉著我飛快地穿過走廊，然後從飛船的艙門一把把我推到外面，我抱著孩子跌到草地上。」

「摘掉妳的時間轉換器，還有孩子的！快！快！」

「我機械性地執行他的命令，飛船的艙門在這時關上了，只見一道綠光一閃，便無聲無息地消失了，一切都消失了。項鍊從我的脖子上滑下來，藍色的天空在我的頭上旋轉，我又聽到了鳥在歌唱。我失去了知覺！」

「當我醒來時，孩子已經不見了，可是我敢肯定，我離開飛船時是抱著孩子的。後來，我整晚找

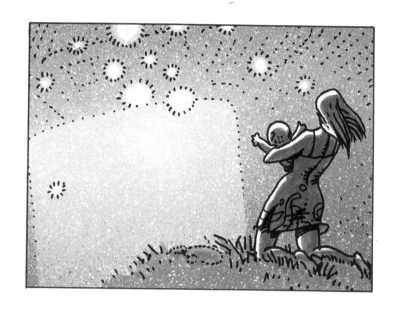

遍了草地、樹林，邊哭邊喊，就像瘋了一樣。第二
天上午，附近游泳的人發現了我，我在診所向人們
講述了我的故事，那裡的人竟然把我帶到一個機器
人心理醫生面前。不到四十八小時之後，它便說服
了我，使我認為剛剛不過是做了一場夢。你知道，
這並不難，有些麻醉品會刺激人的邏輯思維神經，
而我又是有理性思維的人，很容易就相信那是幻
覺。」

「我的假期結束了，重新開始在機器人實驗室裡的工作。但普利姆人、基科和孩子的回憶佔據了我的整顆心，我的內心深處一直認為他們曾真實地存在過，而且總有一個念頭召喚我回到那片草地，那片發生過像夢境一樣情節的草地。第二年，我又得到了八天假期，於是我回到那片草地上，並且找到了我的兒子。」

「妳找到他了？他在哪兒？」

「阿西莫夫先生，這故事會比前一個更令您感興趣。」

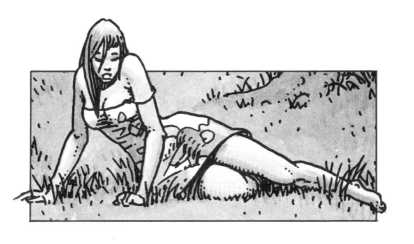

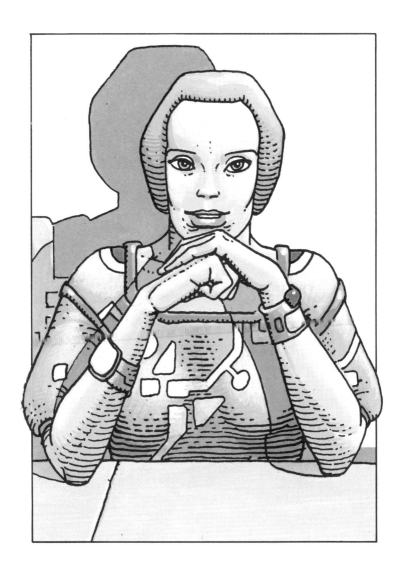

加利福尼亞的炎炎烈日，烘烤著那個老廚師機器人頭上受到損傷的太陽能板，一股微弱的電流沿著導線，吝嗇地流進了電池，信號燈也神不知鬼不覺地發紅了；幾小時過去後，電腦漸漸處於半覺醒的狀態，機器人在微弱電流的刺激下迷迷糊糊地甦醒了。

儘管它的程序部份受了傷，但還能勉強分辨出熟悉的指令，它自動地進行調整，以便確定指令的確切內容。信號的傳遞在它身上只能繞過損壞的部份前進，頗為費時，最後它終於明白了：有個人遇到了危險。

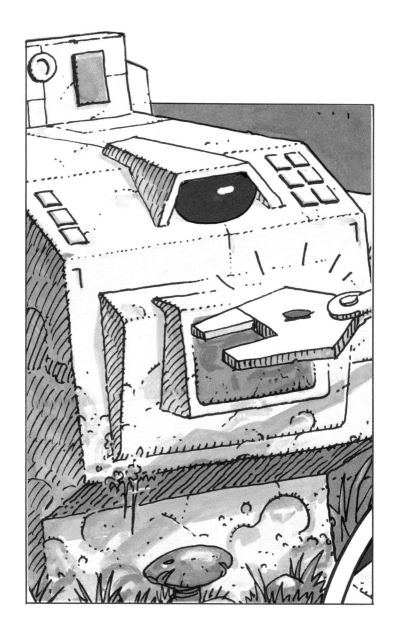

5

蘇珊的祕密

　　老廚帥機器人一切的努力都是為了一個目的：援助。當電路接上，生了鏽的零件也接合之後，一支機械手臂從半開著的蓋口中伸出，向呼救的地方伸去。它很快地確定了發出信號的地點，那是一顆松子，只有半公分長的松樹種子。

　　那顆種子與電腦記憶中任何松子的外表都不一樣，機器人繼續追蹤、檢查並進行分析。毫無疑問，在松子的硬莢中有一股屬於人的知覺，是一個睡著的小東西，那殘存的一點生命氣息向外發射出

微弱的信號。

另外，那信號雖然是人類所發出的，但分析的結果，又與植物新陳代謝的信號相同。機器人在自己的記憶儲存庫內搜尋著答案，但找不到任何有用的資訊，而它需要的是搶救植物的有關知識。由於沒有別的辦法，它只好求援於另一台有這方面功能的機器人。它展開可伸縮的無線電發射接收天線，發出一組密碼信號。

半個小時以後，天線接收到回應，那是一部正與蝗蟲纏鬥的森林機器人所發出米的，它為廚師機器人做了詳細的講解，廚師機器人開啓尚能工作的記憶體，將指令記錄了下來。

現在它知道該怎麼辦了！它打開爐門，放入一個塑膠槽，在自己的機械手臂前安裝上一個吸鏟，開始搜索地面，不斷收集地面上的樣品，根據森林機器人的指示和劑量進行分析，然後倒入塑膠槽內，加入一定百分比的乾淨沙子、去掉野草的土

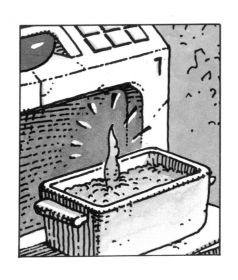

壤，還放入幾滴含氮、鉀、鈉的化學肥料及微量細
菌等各種物質，並維持一定的酸度……塑膠槽內漸
漸被填滿了。

　　機器人再用手臂小心、謹慎地將那顆松子拿起
來，把它埋入土壤表層兩公分的深處。然後，它又
採了一些蕨類植物的葉子，把葉子按蒸餾的方式堆
在一起，不久，一滴滴純淨的水濕潤了槽內的土
壤。爐門此時大開，使塑膠槽可以接觸到外面的空
氣。

工作結束之後，機器人停止了動作，只有紅色的信號燈還閃著微光，顯示它仍在工作。天黑了，爐子的門雖然關上，但恆溫器仍一直保持著臨時孵化器內的溫度——二十五度。清晨，當太陽照到草地上時，爐門又打開了。就這樣一天天、一星期一星期地過去了。

在夏末之際，一個小嫩芽破土而出。十五天後，已長成細嫩、翠綠的小草了。一隻兔子嗅到了

它的味道，跑了過來，在它面前跳來跳去。機器人看到，立刻向兔子發射一串火花，打中牠的鼻子，兔子嚇得逃跑了，再也不敢回來。

第二年春天時，這株植物長到十公分高；而在第二個夏季開始，它已經像個小灌木，長出了三支細長的枝葉。

「我一看見他就都明白了，」蘇珊接著說：「在事故發生的時候，我驚慌地找孩子，卻忘記他具備多種形態的能力。當他從我身邊擇出去時，便自動改變成為適應環境的形狀。我已經見過他爸爸變成松樹的樣子，因此他剛剛出生，自然只能變成一顆松樹種子模樣。」

「這很合邏輯。」阿西莫夫邊說邊擦了擦額頭。

「合邏輯？可是我真後悔怎麼沒早點想到這點。我不知道以後是否還能見到基科，這不是不可能，因為在普利姆人那兒，我知道時間有變化無常的奇怪特性……反正那天我在草地上找回了自己的孩子。我坐在他身邊，旁邊站著廚師機器人。我開

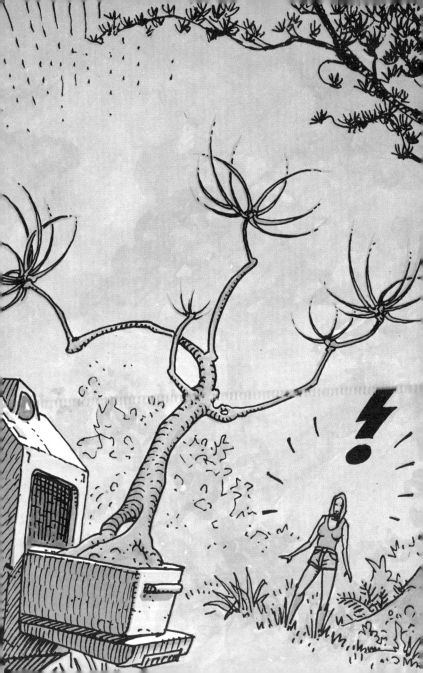

始悄悄對他說話，當我撫摸他時，他先是縮回那像針一樣的細枝，然後就任由我撫摸了。我靠著機器人的幫助，和他一起度過了第一個晚上。那天晚上我抱著塑膠槽——孩子的搖籃睡著了，我不時地醒來，嘴裡唸著他的名字。我決定叫他羅比，這是基科父親的名字。羅比有個奶媽機器人。

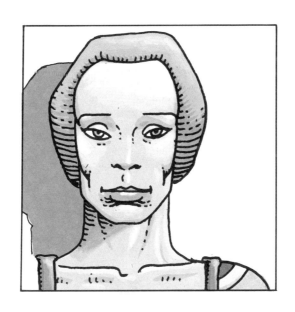

　　隔天早晨，我發現懷裡睡著一個光著身子的小男孩，我把他放回槽裡，他馬上又變成了植物，這是他喜歡的模樣。」

　　阿西莫夫用手指著那株植物，植物的枝葉正在

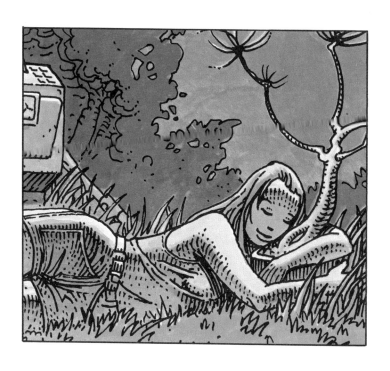

光線的照耀下，閃動著光彩。

「就是他？」

「當然！……羅比。」蘇珊邊回頭邊叫著兒子的名字：「親愛的，過來！」

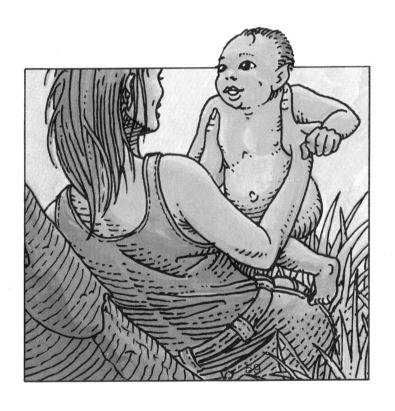

眼前立刻出現了一個五歲的男孩，他敏捷地從小圓桌上跳到地下。

「媽媽，幹嘛？我正和窗外的棕櫚樹哥哥玩捉迷藏呢！」

他的眼睛是灰色的，像他媽媽。而他那濃密的黑髮、有特色的嘴巴和高高的面頰，看來是繼承父親的特點。

「你好，羅比！」阿西莫夫說道。

孩子的眼光一直上下打量他。

「媽媽，這位老先生是誰呀？」

「他是阿西莫夫先生，向他問好。」

小傢伙輕蔑地抽了抽鼻子，做了個嚇人的鬼臉。

「他這麼老，好難看喔！」

這時，出現了一聲刺耳的機械撞擊聲，兩隻機械手臂伸向了羅比，一隻手抓著羅比的耳朵，另一隻手拍了他的屁股一下。

「羅比，對老爺爺要有禮貌！」奶媽機器人用嘶啞的聲音教訓他。

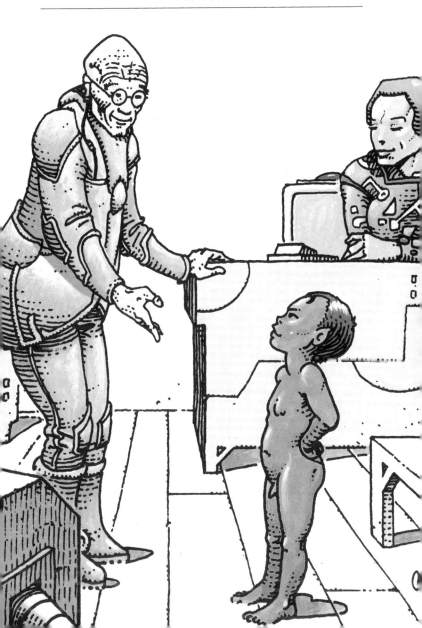

　　阿西莫夫嘆了口長長的氣，說：「我錯了！本來以爲只有我才能隨心所欲塑造妳的生活，卻沒想過，生命總會走出自己的路！」

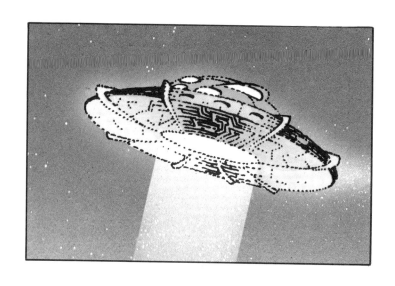

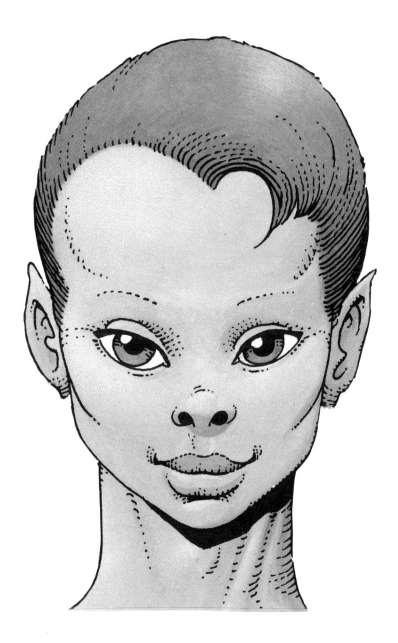

C07 🐎

人質

倒楣的格雷克

　　格雷克不甘願地陪
母親去為討厭的史帝文
表弟買生日禮物。倒楣
的是，母親的金融卡卡
在自動提款機裡，他們
只好走進銀行，卻經歷
了一場可怕的搶案。冰
冷的槍口對準格雷克的
太陽穴，這可不是電視
連續劇裡的鏡頭。可憐
的格雷克！身不由己地
成了故事裡的主角……

C08 📖 🐎

破案的香水

父子情深

　　小皮的爸爸是計程
車司機，在小皮眼中，
爸爸是一個非常出色的
人。小皮沒有媽媽，他
經常坐在計程車裡陪著
爸爸做生意。

　　有一天，一個女乘
客下車之後，小皮和爸
爸在後車座上發現了一
個小孩！他是棄嬰？還
是被綁架的小孩？一場
懸疑的追逐戰就這樣展
開。

C09 🏃

我不是吸血鬼

是不是吸血鬼？

　　1897 年，德古拉
伯爵決心撰寫自己的回
憶錄以洗刷冤屈。因為
有人寫一本書，指控德
古拉家族是十五世紀以
來代代相傳的吸血鬼。

　　但是伯爵對大蒜過
敏、他的愛人因脖子上
被他咬了一下而受傷致
死、一個雇員因為他而
發了瘋，德古拉伯爵到
底是不是吸血鬼？

親愛的家長和小朋友：

　　非常感謝您對「口袋文學」的支持，現在，您只要填妥下列問卷寄回，就可以得到一份精美的60本「口袋文學」故事簡介！

　　　　　　　　文庫出版事業股份有限公司　謹誌

家　　　長	姓名：		性別：		生日： 年　月　日
兒　　　童	姓名：		性別：		生日： 年　月　日
	姓名：		性別		生日： 年　月　日
地　　　址					
電　　　話	宅：			公：	

你知道 🐾 代表這是那一類別的書嗎？

□動物　　□生活　　□愛情　　□科幻　　□趣味　　□童話

□友誼　　□神祕恐怖　　□冒險

請推薦二位親朋好友，他們也可以得到一份精美的故事簡介：

姓名：＿＿＿＿＿＿＿＿＿＿　性別：＿＿＿　電話：＿＿＿＿＿＿

地址：＿＿＿＿＿＿＿＿＿＿＿＿＿＿＿＿＿＿＿＿＿＿＿＿＿＿＿

姓名：＿＿＿＿＿＿＿＿＿＿　性別：＿＿＿　電話：＿＿＿＿＿＿

地址：＿＿＿＿＿＿＿＿＿＿＿＿＿＿＿＿＿＿＿＿＿＿＿＿＿＿＿

建　議	

爲孩子縫製一個口袋
裝滿文學的喜悅
也裝滿一袋子的「夢想」

發行人：許鐘榮
策　劃：陸以愷
美術顧問：陳來奇
法律顧問：李永然
總編輯：許麗雯
審　訂：林眞美
美術編輯：周木助・涂世坤

編　輯：高靜玉・楊錦治・陳湘玲
　　　　楊文玄・樸慧芳・唐祖貽
　　　　吳世昌・魯仲連・黃中憲

行銷企劃：李惠貞・吳京霖
行銷執行：王貞福・楊恭勤・廖欽源
出版發行：文庫出版事業股份有限公司
編輯地址：台北縣新店市民權路130巷14號4樓
服務電話：(02)2183246
郵撥帳號：16027923

印　製：偉勵彩色印刷股份有限公司
行政院新聞局出版事業登記證局版臺業字第4870號
一九九五年十月十五日初版

定　價：一五○元

2 3 1 2 0

新店市民權路130巷14號4F

文庫出版事業股份有限公司　收